华夏万卷

让人人写好字

颜真卿颜勤礼碑

中\国\书\法\传\世\碑\帖\精\品

楷书 07

华夏万卷 编

CNS

湖南美术出版社

图书在版编目（CIP）数据

颜真卿颜勤礼碑 / 华夏万卷编. — 长沙：湖南美术出版社，2018.3

（中国书法传世碑帖精品）

ISBN 978-7-5356-7628-3

Ⅰ. ①颜… Ⅱ. ①华… Ⅲ. ①楷书–碑帖–中国–唐代 Ⅳ. ①J292.24

中国版本图书馆 CIP 数据核字（2018）第 080490 号

Yan Zhenqing Yan Qinli Bei

颜 真 卿 颜 勤 礼 碑

（中国书法传世碑帖精品）

出 版 人：黄　啸

编　　者：华夏万卷

编　　委：倪丽华　邹方斌
　　　　　汪　仕　王晓桥

责任编辑：邹方斌

责任校对：阳　微

装帧设计：周　喆

出版发行：湖南美术出版社

　　　　　（长沙市东二环一段 622 号）

经　　销：全国新华书店

印　　刷：重庆新金雅迪艺术印刷有限公司

　　　　　（重庆市江北区港安二路 37 号）

开　　本：880×1230　1/16

印　　张：4.75

版　　次：2018 年 3 月第 1 版

印　　次：2018 年 6 月第 1 次印刷

书　　号：ISBN 978-7-5356-7628-3

定　　价：32.00 元

颜真卿（708—784），字清臣，京兆万年（今陕西西安）人，唐代著名书法家。进士出身，曾任殿中侍御史、平原太守、吏部尚书、太子太师等职，封鲁郡开国公，故又有『颜平原』『颜鲁公』之称。唐建中四年（783），遭奸相陷害，被派往叛将李希烈部劝谕，未果，遭李缢杀。颜真卿一生秉性正直，以忠贞刚烈名垂青史。他的书法字如其人，刚正不阿，用笔稳健、点画丰腴，结体宽博、字形外拓，改变了初唐以来的『瘦硬』之风，开创了饱满充盈、恢弘雄壮的新风尚，成为后世书法取法的楷模，谓之『颜体』。颜体书法颇具盛唐气象，北宋的苏轼曾评赞道：『诗至于杜子美，文至于韩退之，书至于颜鲁公，画至于吴道子，而古今之变，天下之能事尽矣。』

《颜勤礼碑》，全称《唐故秘书省著作郎夔州都督府长史上护军颜君神道碑》。颜勤礼，系颜真卿的曾祖父，北齐颜之推之孙，他『工于篆籀，尤精诂训』，官至秘书省著作郎，崇贤、弘文馆学士。

此碑乃颜真卿七十一岁时所书，堪称其楷书成熟时期之佳作。其书用笔圆熟：横细竖粗，刚柔并济，藏头护尾，筋骨内含，结字端庄，字势外拓，中宫开阔，内含空灵，体态丰腴，气象雍容。原碑镌立于唐大历十四年（779），碑石四面环刻，遗憾的是后来左侧铭文被磨去，现存铭文只有两面及一侧。碑阳 19 行，碑阴 20 行，每行 38 字；碑侧 5 行，每行 37 字。此碑在北宋尚为人知，欧阳修《集古录》对此碑仍有记载，后来便不知去向，直至 1922 年出土才得以重见于世，现存西安碑林博物馆。

唐故秘书省著作郎、夔州都督府长史、上护军颜君神道碑。

唐故秘书省著作郎夔州都督府长史上护军颜君神道碑

曽孫魯郡開

國公真卿撰

并書

君諱勤禮字敬

琅邪臨沂人高臨

祖諱逐齊御

史中丞梁武帝

受禪不食數日

3

記室参军

辞协梁湘东王

梁齐周书曾

一恸而绝事见

雀傳祖諱之推

北齊給事黄門

侍郎隋東宫學

士齊書有傳始

属文尤工诂训

思鲁博学善

京兆长安人父

自南人北今为

義鑠屈焉齊
書黃門傳六集
序君自作後加
踰岷將軍

太宗爲秦王精

選僚屬拜記室

叅軍敳同娶

御正中大夫殷

首温大雅傳云

唱和者二十餘

呼顏郎是也更

英童女英童集

英童女，《英童集》呼『顏郎』是也，更唱和者二十余首。《溫大雅傳》云：

英童集

10

初君在隋

雅俱仕东宫弟

愍楚與彦博同

直内史省愍楚

兄弟两心

俱典祕閤

弟各為一

遊秦與彦

少時家將

学业，颜氏为优；其后职位，温氏为盛。』事具《唐史》。君幼而朗晤，识

學業顏氏為優

其後職位溫氏

為盛事具唐史

君幼而朗晤識

量弘遠工於篆

籀尤精訓秘

閣司經业籍多

所刊定義寧元

平十一月從
太宗平京、
城授朝散正議
大夫勳解褐

轻车都尉，兼直秘书省。贞观三年六月，兼行雍州参军事。六年

輕車都尉兼直
秘書省貞觀三
年六月兼行雍
州參軍事六季

予內直監加

詹事主簿轉

郎七季六月授

七月授著作佐

賢館學，宮廢

出補蔣王文學

弘文館學士永

徽元年三月

王加君
属奖学
学擢艺
士乃优
如拜敏
故宜

制曰具官

遷曹王友。无何，拜秘书省著作郎。君与兄秘书监师古、礼部侍

遷曹王友無何

拜秘書省著作

郎君與兄秘書

監師古禮部侍

郎相時齊名監

□同時為崇

賢弘文館學士

禮部為天册府

學弟太子通

事事舍人育德又

奉舍人育德

本令於司經

按令於司經局

定定經

太宗尝图画
崇贤诸学士
命监为赞以
君与监兄弟
不宜相

敷述，乃命中书舍人萧钧特赞君曰："依仁服义，怀文守一。履道

敕述乃命中书

舍人萧钧特

舍人依仁

依仁服义

怀文守一履道

龍樓委質

蘭室鶴篇馳也與譽

德彰素里行成

自居下帷終日

夫人兄中书令以后

夫人兄中书令柳奭亲，累贬爱州都督府长史。

荣之。六年，以后夫人兄中书令柳奭亲，累贬爱州都督府长史。

幸順護明
遇恬軍慶
疾君六
傾安年
逝時加

明庆六年，加上护军。君安时处顺，恬无愠色。不幸遇疾，倾逝于

遇疾倾逝于不處時

府之官舍，既而旋窆于京城东南万年县宁安乡之凤栖原，先

府之官舍既而
旋窆于京城东
南万年县宁
安乡之凤栖原
先

昭甫晉王曹王　祔焉禮也　泉柳夫人　夫人陳郡

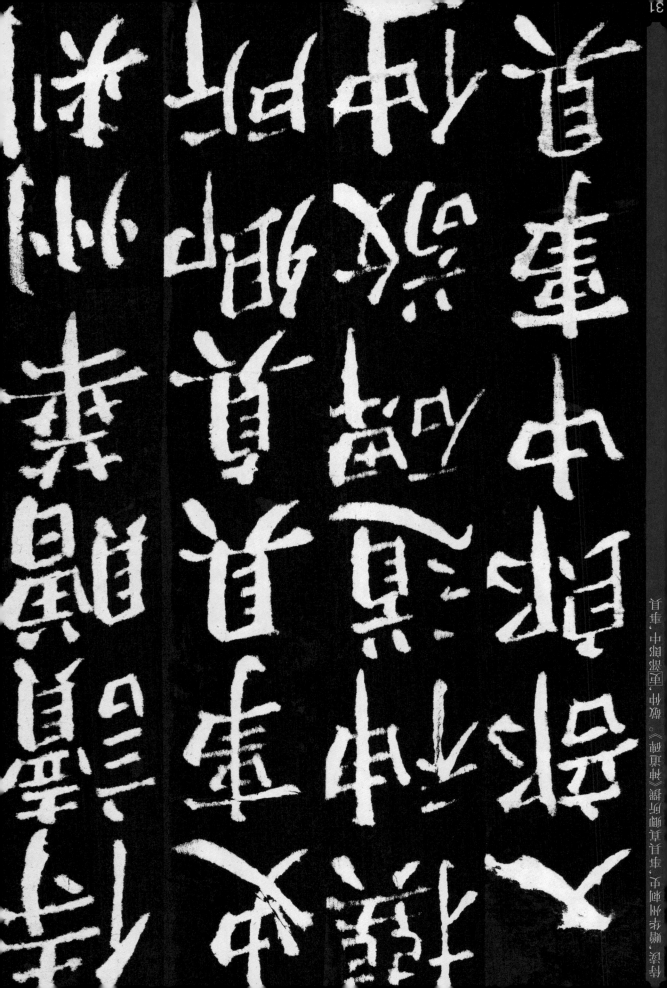

劉子玄神道碑
殆庶無恤辟非
少連務滋皆著
學行以人柳令外

甥不得仕進孫元孫舉進士考功員外劉奇特標榜之名動海

内従調以書判
入高等者三累
遷太子舍人属
玄宗監

国，专掌令画，滁、沂、豪三州刺史，赠秘书监。惟贞，频以书判入高

國專掌令畫滁

沂豪三州刺史

贈祕書監惟

頻以書判入高

等歷畿赤尉丞

太子文學

薛王友

太子贈國子祭酒

太子少保德業

具陸據《神道碑》神道碑

會宗襄州參軍

孝友楚州司馬

澄左衛翊衛潤

具陸據《神道碑》。会宗，襄州参军。孝友，楚州司马。澄，左卫翊卫。润，

偫儻涪城尉曾

孫春卿工詞翰

有風義明經

華犀浦蜀二縣

拔翰曾

偫儻，涪城尉。曾孫：春卿，工詞翰，有风义，明经拔萃，犀浦、蜀二县

38

尉。故相国苏颋举茂才，又为张敬忠剑南节度判官，偃师丞。杲

尉故相國蘇頲舉茂才又為張敬忠劍南節度判官偃師丞杲

卿忠烈有清識

敕丞攝吏

逖攝幹

賊常累

安山遷

禄太太

山守常

将李

钦凑

开土

门擒

其心

手何

千年

高邈

迁卫

尉卿

兼御

史中

丞城守陷贼东
京遇害楚毒参
下詈言不绝赠
太子太保谥曰

忠。曜卿，工诗，善草隶，十六以词学直崇文馆，淄川司马。旭卿，善

忠

曜卿

工詩

善

草隸

十六

以詞

學直

崇

文館

淄

川

司

馬

旭卿

善

草書胤山令茂

曾訥言敏行頗

工篆籀犍爲司

馬闕疑仁孝善

草书，胤山令。茂曾，讷言敏行，颇工篆籀，犍为司马。阙疑，仁孝，善

44

《诗》《春秋》，杭州参军。允南，工诗，人皆讽诵之。善草隶，书判频入等

詩春秋杭州参

軍允南工詩人善草

皆諷誦之工詩人

綵書判

頻入等

金鄉男　郎官國子司業　中侍御史三為　第歷補闕殿

第，歷左补阙，殿中侍御史，三为郎官，国子司业，金乡男。乔卿，仁

厚，有吏材，富平尉。真长，耿介，举明经。幼舆，敦雅，有酝藉，通班《汉

書左清道率府
兵曹真卿舉
士校書郎舉
詞秀書郎禮
秀逸禮泉舉
逸泉舉進
尉文進府

黜陟使王鉷以

清白名闻七

憲官九為

省官

薦為節度

採訪

观察使，鲁郡公。允臧，敦实有吏能，举县令，宰延昌。四为御史，充

國質多無早

孫紒通義尉沒

倫立為武官玄

世名卿個佶伋

国、质，多无禄，早世。名卿、個、佶、伋、伦，并为武官。玄孙：紒，通义尉，没

52

于蛮。泉明，孝义，有吏道，父开土门佐其谋，彭州司马。威明，邛州

于蠻泉朙孝義
有吏道父開土
門佐其謀彭州
加馬威朙邛州

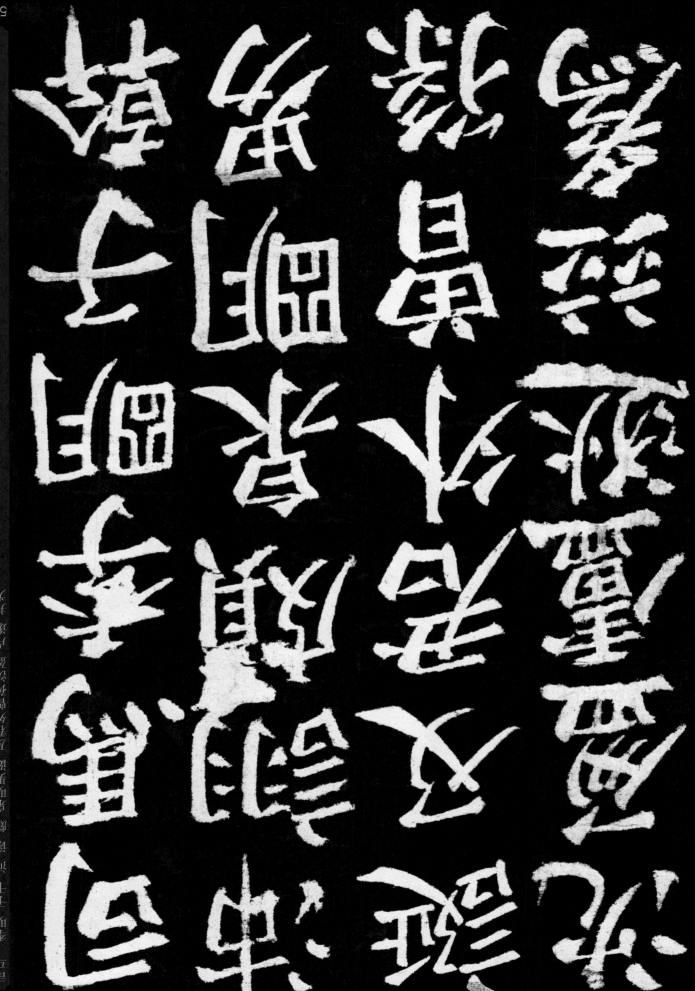

逆贼所害，俱蒙赠五品京官。濬，好属文。翘、华、正、颐并早夭。頲，好

逆賊所害俱蒙

贈五品京官濬

好屬文翹華正

頤並早夭頲好

五言，校书郎。颂，仁孝方正，明经，大理司直，充张万顷岭南营田

言校書郎頍

仁孝方正明經

大理司直充張

萬頃嶺南營田

判官颙凤翔参
軍頵通悟頗善
鄭緅書太子洗
王府司馬並

57

不幸短命。通明，好属文，项城尉。翔，温江丞。觌，绵州参军。靓，盐亭

不幸短命通明

好属文項城尉

歲朔温江丞觀綿

州祭軍靚鹽亭

尉。顒，仁和，有政理，蓬州长史。慈明，仁顺干蛊，都水使者。颖，介直，

尉顒仁和有政

理蓬州長史慈

明仁順幹蛊都

水使者頛介直

司卿
皇工
昊幽

州川
國

顶，卫尉主簿。愿，左千牛。颐、颍，并京兆参军。颍、须、颍并童稚未仕。

頍衛尉

頴左主

起千簿

童牛頴

稚頤並

未頴頴

仕頴立

須立

昭甫強學十

子姪扬庭益期

君父叔兄弟泉

自黄門御正至

人四世為學士

侍讀事見柳芳

續卓絕殷寅著

姓略小監少

保

以德行
詞翰為

天下所
推春卿

杲卿
曜卿
允南

而下
泉君之群

以德行，词翰为天下所推。春卿、杲卿、曜卿、允南而下，泉君之群

從光庭千里康
成希莊日損隱
朝匡朝昇庠恭
敏郪幾元冊溫

著述學業文翰

韶等多以名德

渾允濟挺式宣

之舒說順勝怡

交映儒林故當

代謂之學家非

夫君之積德累

仁貽謀有裕則

婴嬰真锡問
孩集真卿錫以
集黎卿聿羡以
黎不聿修盛流
不及修是時光
及是忝小末
忝子裔

過庭之訓晚暮
論譔莫追長老
之德美多恨闕遺銘

文宗秦汉　书学晋唐

月明天清 风和日朗

72